KB079825

펜으로 시작하는
영문 캘리그라피

··

· 기초부터 차근차근 30일 완성 ·

Only do
what your
heart
tells you

Princess DIANA

작가의 말

이십 대에는 서예 붓으로 쓰는 한글 캘리그라피에 폭 빠져있었고 삼십 대에는 영문 캘리그라피의 매력에 빠졌어요. 어색하게 펜을 잡고 어깨와 팔목에 무리가 오는 데도 꾸준하게 연습하던 시간들이 떠오릅니다.

이 책은 글자를 쓰는 순서부터 차근차근 익힐 수 있는 영문 캘리그라피 왕초보를 위한 책입니다. 누구나 사랑하는 사람에게 정성이 담긴 손글씨를 선물할 수 있도록 도움을 줍니다. 모든 글씨는 꾸준히 연습하는 것이 가장 중요합니다. 하루만에 뚝딱 완성되는 것이 아니라 하루에 두 문장씩 따라 쓰다보면 어느새 멋진 글씨를 쓰게 될 것입니다.

컴퓨터와 휴대폰으로 글을 쓰는 요즘에도 우리는 여전히 손으로 한 글자씩 눌러 담은 손글씨를 그리워합니다. 손글씨에는 글씨를 쓰며 떠올리는 사람, 그 사람을 향한 마음이 문장에 담겨 있기 때문입니다.

흔히 펜은 칼보다 강하다고 합니다. 이 책을 통해서 글자를 다듬는 것처럼 마음도 다듬어지면 좋겠습니다. 더불어 아직도 마음을 다듬고 있는 저를 지켜봐 주고 아껴주는 분들께 감사의 말을 전합니다.

손끝느낌 임예진

contents

contents

DAY 1~30 하루 두 문장

이탤릭체와 모던 캘리그라피를 꾸준히 하루에 두 문장씩 연습할 수 있어요. 연습하는 동안 실력도 늘고 영문 캘리그라피와 더욱 가까워지는 시간이 되기를 바랍니다.

특별한 날에 마음을 전하는 카드를 만들어보세요. 정성은 손글씨로 마음을 따뜻하게 만들 수 있을 거예요.

* 마지막 장에 이탤릭체와 모던 캘리그라피를 위한 가이드가 포함되어 있습니다.

부족한 실력을 재료로 채우며 여러 펜촉과 다양한 브랜드의 잉크를 계속해서 구매했습니다. 그럼에도 글씨가 잘 써지지 않는 날에는 도구 탓을 했습니다. 연습이 가장 중요합니다.
기초부터 차근차근 연습하다보면 어느새 멋진 작품을 만들어 낼 수 있을 테니까요.

PART 1

영문 캘리그라피 시작하기

There are a lot of
things to be
happy about

나에게
영문 캘리그라피

긴 시간 한글 캘리그라피를 하면서 해리포터에서 보던 깃털 펜을 잉크에 찍어서 쓰는 영문 캘리그라피에 대한 동경이 있었습니다. 스피드볼 딥펜을 이용해서 이 탤릭체를 처음 배우던 날의 낯설던 기억이 선명합니다. 모든 처음은 어색하고 불편합니다.

연습을 부지런히 하는 것이 더 중요하지만 그간 펜촉과 다양한 브랜드의 잉크 같은 재료를 사다 나르기 바빴습니다. 그럼에도 글씨가 잘 써지지 않는 날에는 도구 탓을 했습니다. 부족한 실력을 재료로 채우는 시간이었습니다.

고가의 만년필이나 딥펜으로 캘리그라피를 하는 것도 좋습니다. 이 책은 저렴한 브러쉬 펜과 앞부분이 납작한 펜을 이용해서 가볍게 쓸 수 있는 영문 캘리그라피를 담고 있습니다. 익숙하고 소중한 딥펜이 있다면 자신의 펜을 쓰는 것도 좋지만 조금 더 편리하고 다가가기 쉽게 브러쉬 펜과 납작 펜으로 쓰는 것을 요즘은 더 즐기고 있습니다. 더불어 도구 평계도 줄어들었습니다.

납작 펜과 브러쉬 펜은 별도의 잉크가 필요하지 않습니다. 가볍고 휴대하기도 편리하기 때문에 늘 필통에 넣고 다닐 수 있습니다. 틈틈이 꾸준하게 연습하기 위해서는 이 두 가지 펜은 영문 캘리그라피를 하는 데 유용합니다.

우리는 늘 쓰면서 공부합니다. 뒷부분에 나온 명언으로 긍정적인 마인드도 갖고 영문 캘리그라피도 익히고 더불어 영어 공부까지 할 수 있는 세 마리 토끼를 잡을 수 있습니다.

더불어 많은 사람들이 사랑하는 〈어린왕자〉를 쓰며 영문 캘리그라피 실력을 키워 손재주가 없는 사람도 간단한 팬시 용품만으로 SNS에 뽐내기도 할 수 있습니다. 전 세계인의 언어인 영어로 글자 디자인의 아름다움을 더해서 모던하고 우아하게 많은 사람들과 소통할 수 있습니다. 그리고 이 모든 게 한 달간의 꾸준한 연습으로 이룰 수 있습니다.

혼자서 꾸준히 이어 나가는 것이 힘이 들면 손끝느낌 블로그를 방문해 주세요. 〈매일 함께 쓰는 캘리그라피 프로젝트〉를 진행하고 있습니다. 끊임없이 발전하고 탁월한 내가 되기를 원하는 분들에게 더 좋은 것을 이룰 수 있게 되기를 응원합니다.

펜 고르기

납작 펜

납작 펜은 이탤릭체라고 하는 영문 캘리그라피의 기초가 되는 서체를 쓸 도구입니다.

이탤릭체에서 중요한 것은 세밀한 선과 두꺼운 선의 조화입니다. 납작 펜은 두께가 너무 얇은 것보다는 두께가 있는 것을 추천합니다.

납작 펜을 가로로 길게 그으면 얇은 선이 됩니다. 두께가 있는 세로 부분으로 내려 그으면 두꺼운 획이 나옵니다. 일정한 가도를 유지하며 얇은 선과 두꺼운 선이 나올 수 있도록 하는 것이 중요하고 세로로 길게 그은 선에 일정한 압력을 주어야 선이 흔들리지 않습니다. 선 긋기 연습을 꾸준하게 하면 개선될 수 있으니 미리 세로 선이 어렵다고 걱정하지 않아도 괜찮습니다.

우리가 많이 사용하는 형광펜도 납작 펜입니다.

제가 가장 많이 사용하는 펜은 지그(ZIG) 캘리그라피 펜입니다.

펜촉이 단단해서 오래 사용해도 쉽게 뭉개지지 않고 두 가지 두께의 펜이 양면으로 되어있어 유용합니다. 이 책에 나오는 납작 펜은 대부분 지그(ZIG)펜을 사용했어요.

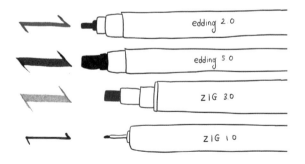

브러쉬 펜(둥근 펜)

브러쉬 펜은 부드럽게 흐르는 느낌을 주는 모던 캘리그라피를 할 때 사용합니다.
브러쉬 펜이 두께 조절이 가능해서 연결되는 부분은 얇게, 단어는 두껍게 쓸 수
있습니다.

두꺼운 선을 그을 때에는 압력을 조
절하는 것이 중요하기 때문에 모질이
너무 부드러운 펜보다 탱탱한 브러쉬
가 영문 캘리그라피를 하는데 더 좋
습니다.

브러쉬 펜의 경우에는 압력을 주지
않으면 사인펜과 같은 느낌으로 사용할 수 있습니다.
제가 가장 많이 사용하는 펜은 모나미 붓펜과 파일롯트 붓펜입니다.

양면 펜(브러쉬 펜+납작 펜)

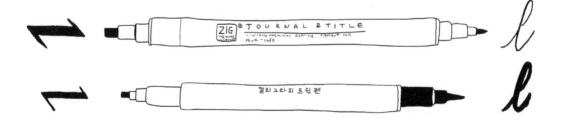

위에 두 가지 펜을 한 번에 사용할 수 있는 양면 펜도 있어요. 이 펜은 휴대하기
가 편해서 저도 급할 때에는 양면 펜을 가지고 다닙니다.
첫 번째 펜은 지그(ZIG) 펜이고 두 번째 펜은 다이소에서 판매하는 펜입니다.

영문 캘리그라피 기본 용어

영문 캘리그라피는 도구에 따라 펜촉의 각도를 조절해서 글씨를 쓰게 됩니다. 가이드에 맞춰서 글씨를 연습하는 것이 좋습니다.
가이드 없이 선 긋기나 알파벳을 연습하시면 높낮이가 달라지고 삐뚤빼뚤해질 수 있기 때문에 가이드에 맞춰서 꾸준히 연습하는 것이 중요합니다.

● Ascender 어센더 ● 기울기

● X-hight X-하이트 Base Line 베이스라인

● Desender 디센더

베이스라인	X-하이트의 아랫선으로 글씨의 기준
X-hight	소문자 x의 높이, 소문자의 기본이 되는 기준
어센더	베이스라인 위쪽
디센더	베이스라인 아래쪽
기울기	서체에 따라 각도가 달라짐

이탤릭체의 가이드는 펜의 두께를 측정해서 X-하이트가 선의 여섯 배가 될 수 있도록 해줍니다. 대문자는 여덟 배가 될 수 있게 합니다. 각자의 펜 크기에 맞춰서 가이드를 직접 만들어서 사용할 수 있습니다.

여기까지 이해하기 어려우신 분들은 뒷부분에 가이드와 함께 영문 캘리그라피를 책에 직접 써볼 수 있어요.

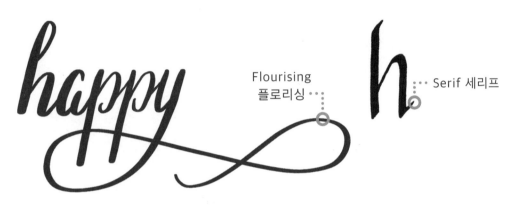

Flourising
플로리싱 ⋯ ◦

Serif 세리프

세리프 세로획의 시작과 끝의 얇은 선
플로리싱 영문 캘리그라피를 할 때 장식이 되는 선

이탤릭체는 펜촉의 기울기를 45도로 유지하고 모던 캘리그라피는 세로의 각도를 25도로 긋습니다. 가이드에 있는 세로 각도 선에 맞춰서 써야 닙의 두께에 맞춰 굵기 조절이 가능합니다.

가이드는 북스고 블로그와 포스트에서
다운로드 받을 수 있습니다.

펜 잡는 방법과 자세

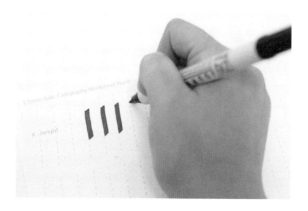

납작 펜은 연필처럼 편하게 잡고 납작한 면에 45도 각도를 유지할 수 있도록 해줍니다.

소문자의 몸통 부분이 되는 크기가 네모 칸으로 여섯 칸, 어센더 네 칸, 디센더 네 칸으로 가이드를 만들어 주면 이탤릭체 연습에 좋습니다.

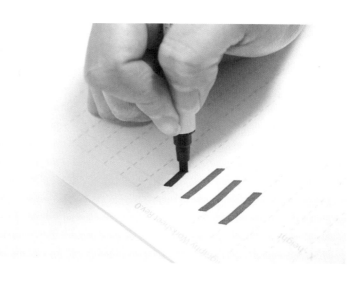

· 이탤릭체 캘리그라피 가이드 ■ 닙 사이즈

x-hight				

이탤릭체 소문자 : 닙 넓이의 6배 | 이탤릭체 대문자 : 닙 넓이의 8배

유튜브 동영상을 통해서
직접 보면서 익혀보세요.

브러쉬 펜은 연필처
럼 편하게 잡고 압
력을 통해서 두께의
변화를 줍니다.

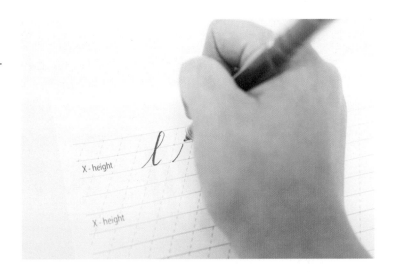

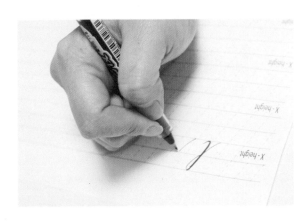

펜을 세게 누르면 두꺼워지고 들
어주면 펜촉의 끝부분으로 얇게
나오는 것을 익혀둡니다. 각도가
있으므로 한글 캘리그라피와는
다르게 종이를 옆으로 놓고 쓰는
것도 좋아요.

· 모던 캘리그라피 가이드

x-hight

납작 펜으로 선 긋기

선 긋기가 기본이 되지 않으면 단어나 문장을 쓸 때 선이 떨리는 것이 글씨에 나타납니다. 반듯하고 정갈한 글씨를 쓸 수 있게 선 긋기 연습을 열심히 해주세요.

직선으로 길게 선 긋기
처음부터 끝까지 같은 압력으로 흔들림 없이 그어야 합니다.

얇고 두꺼운 선 반복해서 선 긋기
두께 변화를 연습해봅니다. 자유롭게 얇은 선과 두꺼운 선이 나올 수 있도록 연습합니다.

짧은 점을 네 개 만들기
선을 짧게 그으면 점처럼 표현이 가능합니다. 이 점을 네 개로 만들어보세요.

곡선과 점으로 선 긋기
이탤릭체는 부드러운 느낌이 있기 때문에 곡선의 연습이 중요합니다.

길게 곡선 긋고 점 만들기
곡선이 길어지면서 호흡이 흐트러지지 않도록 연습합니다.

유튜브 동영상을 통해서
직접 보면서 익혀보세요.

브러쉬 펜으로 선 긋기

이탤릭체에 비해서 얇은 선이 길게 들어가는 모던 캘리그라피를 위해서 브러쉬 펜의 압력을 조절해서 두껍고 얇은 선을 자유롭게 그릴 수 있도록 연습해주세요.

직선으로 길게 선 긋기
브러쉬 펜의 옆면으로 압력을 줘서 길게 내리 긋습니다. 압력이 달라지면 두께감이 달라질 수 있으니 주의하세요.

직선으로 내려와서 얇게 올라가기
두꺼운 획을 압력을 줘서 내려 그은 후 끝부분으로 얇아질 수 있도록 선을 그어줍니다

짧게 선 긋기
빠르게 획이 변화되는 것을 연습합니다.

얇은 선으로 시작하기
브러쉬 펜의 끝으로 얇게 올라가다가 두꺼운 선으로 내려옵니다. 압력을 조절해보세요.

얇게 올라가서 두껍게 내려오기
얇은 선으로 아래에서 위로 올라가서 압을 줘서 내려옵니다. 브러쉬 펜으로 두께를 조절하면서 선을 그려주세요.

유튜브 동영상을 통해서
직접 보면서 익혀보세요.

////////////

 llllll

υυυυυ

ɲɲɲɲɲ

ΛΛΛΛ

기본 선 연습을 열심히 하셨나요? 이제부터 영문 캘리그라피의 기본
이 되는 이탤릭체와 모던 캘리그라피 연습을 할 거예요. 알파벳부터
단어, 문장으로 점점 길어집니다. 천천히 그리고 꾸준히 따라오시면
어느새 자연스럽게 멋진 글씨를 쓸 수 있게 될 거예요.

PART 2

두 가지
글씨체 익히기

Löve
your
neighbor
as
yourself.

이탤릭체

. .

소문자쓰기

납작 펜을 이용해서 소문자를 써봅니다. 앞서 이탤릭체는 납작 펜을 45도 각도로
유지해주고 획과 획이 만나는 부분은 부드러워질 수 있도록 신경 써주세요. 영문
캘리그라피 학습의 기초인 만큼 꾸준한 노력이 필요합니다.

abcdefghi

jklmnopq

rstuvwxy

z

a a a

b b b

c c c

d d d

e e e

f f f

g g g

h h h

i i i

j j j

k k k

l l l

m m m

n n n

o o o

p p p

q q q

r r r

s s s

t t t

u u u

v v v

w w w

x x x

y y y

z z z

닙 넓이의 여덟 배 크기로 쓰는 대문자는 아래에서 위로 올려서 쓰는 선이 많습
니다. X-하이트 부분을 넘나드는 선에 유의하면서 써보세요.

A B C D E F
G H I J K L
M N O P Q
R S T U V W
X Y Z

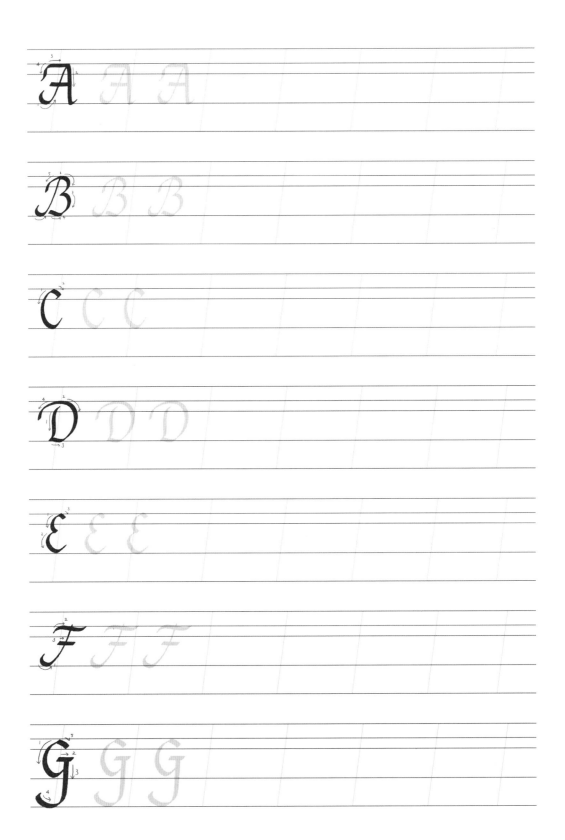

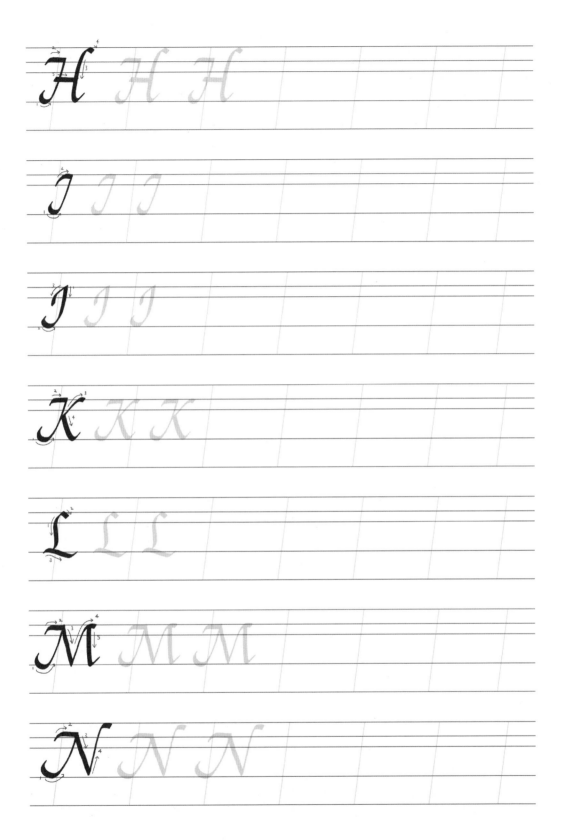

O O O

P P P

Q Q Q

R R R

S S S

T T T

U U U

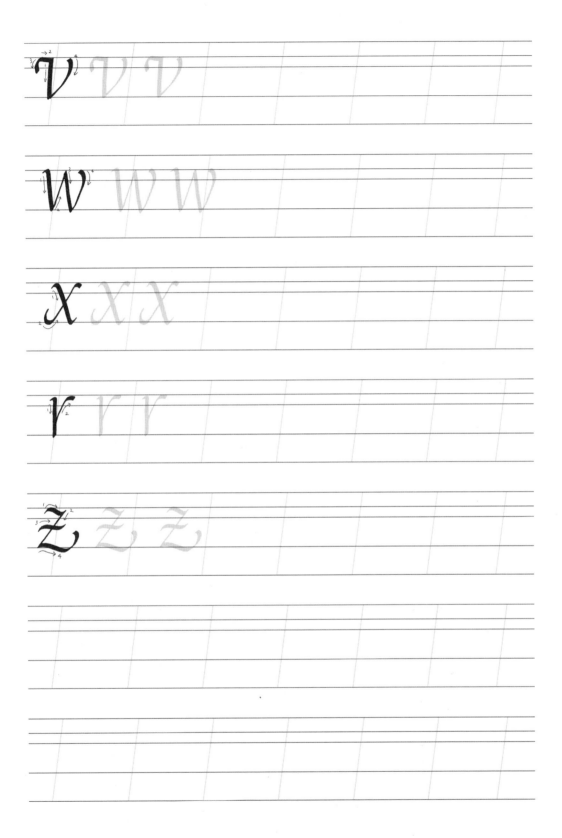

이탤릭체가 기울어진 서체라는 것을 잊지 말고 가늘게 빠지는 세리프도 꼭 그려 주세요. 단어로 연습하면 조금 더 이탤릭체와 가까워질 거예요.

Able Able

animal animal

Bird Bird

beauty beauty

Cry Cry

care care

Draw Draw

dream dream

End End

enjoy enjoy

Fly Fly

flower flower

Gift Gift

great great

Hope Hope

hello hello

If If

inside inside

Joy Joy

joke joke

Kind Kind

king king

Lip Lip

lucky lucky

Mind Mind

mate mate

Nice Nice

nail nail

One One

old old

Prince Prince

people people

Queen Queen

quit quit

Race Race

rich rich

Say Say

sad sad

True True

together together

Use Use

up *up*

voice *voice*

view *view*

Way *Way*

wish *wish*

Xmas *Xmas*

x·ray *x·ray*

You You

year year

Zero Zero

zoo zoo

소문자쓰기

브러쉬 펜을 이용해서 소문자를 써봅니다. 브러쉬 펜은 얇은 선을 쓸 때에도 천
천히 씁니다. 선의 두께를 손의 힘을 이용해서 조절할 수 있습니다. 부드러운 느
낌으로 기울여서 흘려 써주세요.

a b c d e f g h

i j k l m n o p

q r s t u v w x

y z

a a a

b b b

c c c

d d d

e e e

f f f

g g g

h h h

i *i* *i*

j *j* *j*

k *k* *k*

l *l* *l*

m *m* *m*

n *n* *n*

o *o* *o*

p *p* *p*

q q q

r r r

s s s

t t t

u u u

v v v

w w w

x x x

𝒴 𝓎 𝓎

𝒵 𝓏 𝓏

대문자 쓰기

섬세하고 우아한 곡선이 많이 들어가 있는 대문자는 얇은 선과 두꺼운 선을 자유롭게 넘나들 수 있도록 쓰는 것이 중요합니다.

A B C D E F G

H I J K L M N

O P Q R S T U

V W X Y Z

\mathcal{A} \mathcal{A} \mathcal{A}

\mathcal{B} \mathcal{B} \mathcal{B}

\mathcal{C} \mathcal{C} \mathcal{C}

\mathcal{D} \mathcal{D} \mathcal{D}

\mathcal{E} \mathcal{E} \mathcal{E}

\mathcal{F} \mathcal{F} \mathcal{F}

\mathcal{G} \mathcal{G} \mathcal{G}

\mathcal{H} \mathcal{H} \mathcal{H}

\mathcal{Y} \mathcal{Y} \mathcal{Y}

\mathcal{Z} \mathcal{Z} \mathcal{Z}

모던 캘리그라피는 부드러운 느낌이 들고 알파벳 하나하나가 연결되는 느낌이
들어요. 연결되는 선들이 얇게 이어질 수 있도록 압력에 주의하면서 단어를 써볼
게요.

Able

animal

Bird

beauty

Cry

care

Draw

dream *dream*

End *End*

enjoy *enjoy*

Fly *Fly*

flower *flower*

Gift *Gift*

great *great*

Hope *Hope*

hello *hello*

If *If*

inside *inside*

Joy *Joy*

joke *joke*

Kind *Kind*

king *king*

Lip *Lip*

lucky *lucky*

Mind *Mind*

mate *mate*

Nice *Nice*

nail *nail*

One *One*

old *old*

Prince *Prince*

people people

Queen Queen

quit quit

Rice Rice

rich rich

Say Say

sad sad

True True

together *together*

Use *Use*

up *up*

Voice *Voice*

view *view*

Way *Way*

wish *wish*

X-mas *X-mas*

x-ray x-ray

You You

year year

Zero Zero

zoo zoo

플로리싱

플로리싱 flourishing 은 알파벳을 과장해서 풍성해보일 수 있도록 꾸며주는 과정입니다. 알파벳이 익숙해졌다면 자유로운 모던 캘리그라피의 느낌에 맞춰서 꾸며주는 획을 연습해볼게요.

소문자쓰기

곡선이 많기 때문에 선 연습이 완벽한 상태에서 연습하세요.
기본적인 부분을 연습하고 난 후 확장해서 다양하게 활용해보세요.

a b c d e f g
h i j k l m
n o p q r s
t u v w x
y z

A B C D E F

G H I J K L

M N O P Q

R S T U V W

X Y Z

A B C D E F

G H I J K L

M N O P Q

R S T U V W

X Y Z

플로리싱을 활용한 단어를 써볼 거예요.

얇고 두꺼운 선의 흐름에 주의하며 연습해보세요.

young

young

orange

orange

Flower

Flower

If not for today,
if for you
I would never hav
known love at all

이 장에 모든 문장은 〈어린왕자〉에서 발췌했습니다. 좋은 문장은 우리
를 풍요롭게 만들어줍니다. 좋은 문장으로 꾸준히 연습하면 영문 캘리
그라피에 더욱 익숙해 질 거예요. 잘 써지지 않는 부분이 있었다면 돌
아가 연습한 후 문장을 써보는 것을 추천합니다.

PART 3

어린왕자와 함께하는
문장 연습하기

The difficulty
in life is
the choice

모든 어른은 한 때 어린 아이였습니다

All grown-ups were children first.

All grown-ups were children first.

만약 나비를 만나고 싶다면 약간의 벌레는 견뎌야겠죠

If i want to meet
butterflies, i must
endure a few caterpillars.

If i want to meet
butterflies, i must
endure a few caterpillars.

이건 상자야

네가 원하는 양은 바로 이 안에 들어있어

This is just the box.
The sheep you want
is inside.

This is just the box.
The sheep you want
is inside.

The reason for writing about him is that i will not forget him

The reason for writing about him is that i will not forget him

It took me a long time to understand where he came from.

It took me a long time to understand where he came from.

언젠가 그들이 여행을 떠난다면 이 지도가 도움이 될 거예요

If they are traveling
someday, this map
help them.

If they are traveling
someday, this map
help them.

073

Gradually, this was
how i came to understand
your sad little

Gradually this was
how i came to understand
your sad little

수년 동안 외로웠습니다

나는 대화를 나눌 사람이 아무도 없었습니다

So i lived alone for a
long time, without
anyone i could really
talk to.

So i lived alone for a
long time, without
anyone i could really
talk to

가시는 어디에도 쓸모가 없어

꽃들은 심술을 부리느라 가시를 세우는 거야

Thorns are useless for anything- they're just the flowers way of being mean!

Thorns are useless for anything- they're just the flowers way of being mean!

별이 반짝이는 이유가 언젠가는 모두가
지신의 별을 찾을 수 있게 하기 위해서인지 궁금해

I wonder whether the stars shine so that everyone can find their own, someday.

I wonder whether the stars shine so that everyone can find their own, someday.

어린왕자와 함께하는 모던 캘리그라피

만약 네가 나를 길들인다면 우리는 서로에게 필요한 존재가 될 거야

*If you tame me,
we shall need one anther.*

*If you tame me,
we shall need one anther*

078

정말 중요한 것은 눈에 보이지 않아

Nothing important can be seen with your eyes.

Nothing important can be seen with your eyes.

Only the children know

what they're looking for

Only the children know

what they're looking for

The desert is beautiful.
because it hides a well
somewhere.

The desert is beautiful.
because it hides a well
somewhere

별들이 너무 아름답네요
여기에서는 보이지 않는 꽃이 어딘가에 있기 때문에 아름다운 거죠

The stars are beautiful.
because somewhere there is a
flower that i cannot see
from here.

The stars are beautiful.
because somewhere there is a
flower that i cannot see
from here

나는 밤바다 별들의 소리를 듣는 걸 좋아해

그건 오억 개의 종소리를 듣는 것과 같거든

I love to listen to the stars
at night. It is like listening
to five hundred million
little bells.

I love to listen to the stars
at night. It is like listening
to five hundred million
little bells.

I am glad that you agree with
my friend, the fox.

· ·

I am glad that you agree with
my friend, the fox.

별에 사는 꽃 한 송이를 사랑하게 되면 밤하늘을 바라보는 것만으로도 행복해져요
모든 별이 꽃처럼 보이니까요

If you love a flower which
happens to be on a star, it is
sweet night to stare at the sky.
All the stars are a bunch of flowers.

If you love a flower which
happens to be on a star, it is
sweet night to stare at the sky.
All the stars are a bunch of flowers.

For me, this is the lovelist
and the saddest the saddest
landscape in the world.

For me, this is the lovelist
and the saddest the saddest
landscape in the world.

If you always comes four o'clock in the afternoon, then i will start to fill happy around three.

If you always comes four o'clock in the afternoon, then i will start to fill happy around three.

꾸준한 연습은 도구에 대한 불평을 멈추게 해주었습니다. 연습하는
내내 함께 했던 납작 펜과 브러쉬 펜이 많이 익숙해져 있죠? 앞으로
하루에 두 문장씩, 한 달의 시간을 함께 더 보낸 후에는 더욱 멋진 글
씨를 쓸 수 있게 될 거예요.

PART 4

영문 캘리그라피와
친해지기

These is no hurry we shall get there some day.

영원한 것은 없습니다. — 〈벤자민 버튼의 시간은 거꾸로 간다〉 중에서

Nothing lasts

Nothing lasts

이탤릭체 연습은 열심히 하셨나요?
이제부터 매일 문장을 쓰면서 이탤릭체를 완성해봐요!

..

운명을 사랑하라. ─ 프리드리히 니체

Amor Fati

Amor Fati

아모르 파티에는 대문자가 두 개 들어갑니다.
대문자쓰기를 한 번 더 연습하고 문장쓰기 연습해보세요.

Carpe diem
..................

지금 살고 있는 현재 이 순간에 충실하라. ─ 영화 〈죽은 시인의 사회〉 중에서

Carpe Diem.

...

Carpe Diem.

납작한 펜촉으로 열심히 쓰다보면 앞부분이 뭉툭해져 더 이상 얇은 선이 나오지 않을 수 있어요. 펜 상태를 확인하면서 쓰면 더 좋아요.

Man is what he believes

인간은 스스로 믿는 대로 된다. —안톤 체호프

Man is what he believes.

Man is what
he believes.

문장이 두 줄로 길어졌어요. 끝까지 직선의 두께를 유지하면서 써주세요.

Man is what
he believes.

신이 당신과 함께 하기를 — 영화 〈스타워즈〉 중에서

May the Force be with you.

May the Force be with you.

이탤릭체는 영문 캘리그라피의 기본이에요.
기본이라고 쉬운 것은 아니니까 꾸준히 연습하는 것이 중요해요.

May the
Force be with you.

사람을 존경하라, 그는 더 많은 일을 해낼 것이다. — 제임스 오웰

Respect a man,
he will do the more

Respect a man,
he will do the more

이탤릭체를 쓴 것도 벌써 삼 일이 지나갔네요. 알파벳 소문자는 암기하고 쓸 수 있으면 더 좋겠죠!

Respect a man,
he will do the more

You are the reason I am

당신은 내가 존재하는 이유입니다. — 영화 〈뷰티풀 마인드〉 중에서

You are the reason i am.

You are
the reason
i am.

이탤릭체의 Y 대문자는 소문자 r과 닮아 있어요. 주의하면서 써주세요.

You are
the reason
i am.

할 수 있을 때 사랑하세요. — 영화 〈프랙티컬 매직〉 중에서

Fall in love whenever you can.

Fall in love whenever you can.

사랑에 관한 문장을 쓸 때면 기분이 좋아요.
오늘의 문장과 함께 사랑 가득한 하루 되세요.

Fall in love
whenever
you can.

A poet is the painter of the soul

시인은 영혼의 화가이다.

A poet is
the painter
of the soul.

A poet is
the painter
of the soul.

물감과 붓이랑 잘 어울리는 문장이죠.
세 줄로 늘어났지만 끝까지 흔들리지 않고 쓸 수 있도록 해주세요.

A poet is
the painter
of the soul.

내가 좋아하는 날은 바로 오늘이야. — 영화 〈곰돌이 푸 다시 만나 행복해〉 중에서

My favorite day is today.

My favorite day is today.

대문자는 문장을 시작할 때 주로 사용해요.
암기하기 어렵지만 자주 사용하는 알파벳을 쓰면서 익혀주세요.

My favorite day
is today.

Habit is second nature

습관은 제2의 천성이다. — 미셸 드 몽테뉴

오늘은 브러쉬 펜을 준비하시고 모던 캘리그라피를 시작해볼게요.
매일 영문 캘리그라피를 쓰는 좋은 습관을 만들어보세요.

Faith without deeds is useless

행함이 없는 믿음은 쓸모가 없다.

Faith
without
deeds is
useless

Faith
without
deeds is
useless

오랜만에 새로운 서체를 쓴다면 앞으로 돌아가
모던 캘리그라피 대문자와 소문자를 다시 써보고 문장을 시작하세요.

Faith
without
deeds is
useless

The journey is the reward

실패해도 그 여정이 바로 보상이다. — 스티브 잡스

The
journey
is the
reward

The
journey
is the
reward

114

열심히 연습한 단어의 크기를 조절하면서 강조하는 부분을 넣어주면
문장에 더 리듬감이 생기겠죠?

인생에 있어서 어려운 것은 선택이다. — 조지 무어

The difficulty
in life is
the choice

이 문장은 유난히 i가 많아요. 점찍는 것을 잊지 마세요!

The difficulty
in life is
the choice

Better late than never

늦는 것이 하지 않는 것보다 낫다.

Better late
than never

Better late
than never

간단하게 선으로 글자 사이 공간에 넣어서 꾸며줬어요.

To make each day count

매일 매일을 소중하게 — 영화 〈타이타닉〉 중에서

To make each
day count

To make each
day count

T자의 마지막 선을 다르게 써봤어요.
예쁜 선을 넣기 위해서 꾸준히 선 연습을 해주세요.

To make each
day count

I won't hide anymore You'll have a chance

더 이상 숨지 않겠어! 기회를 잡을 거야! —영화 〈코코〉 중에서

i won't hide anymore!
You'll have a chance

i won't hide anymore!
You'll have a chance

지치고 힘든 날, 마음이 따뜻해지는 문장과 펜으로
행복한 시간이 되었으면 좋겠습니다.

I love you just the way you are

나는 너의 있는 그대로를 사랑해.

I love you just the way you are

I love you just the way you are

사랑한다는 부분을 강조해서 크게 쓰고
나머지 부분은 크기 조절을 해서 써봤어요.

True loves is putting someone else before yourself

사랑이란 다른 사람이 원하는 것을
네가 원하는 것보다 우선순위에 놓는 거야. — 영화 〈겨울왕국〉 중에서

True loves is putting someone else before yourself

True loves is putting someone else before yourself

t가 나란히 붙어 있을 때에는 마지막에 긋는 선을 이어서 쓸 수 있어요.

True loves is putting
someone else before yourself

In the book of life the answers are not in the back

· ·

인생이라는 책에는 결코 뒤에 정답이 나와 있지 않아.

— 책《피너츠》중에서

In the book of life
the answers are not in the back.

· ·

In the book of life
the answers are not in the back.

실용적이고 자유롭게 사용할 수 있는 모던 캘리그라피로 개성을 표현해보세요.

Are we all lost stars trying to light up the dark

우리 모두 어둠을 밝히려 노력하는 길 잃은 별들인가요

— 노래 〈lost stars〉 중에서

Are we all lost stars,
trying to light up the dark.

Are we all lost stars,
trying to light up the dark

오늘은 서체도 익히고 좋은 문장도 만나는 좋은 하루 보내세요.

All grown-ups were once children
But only few of them remember it

어른들은 누구나 한때는 어린이였다.
그러나 그것을 기억하는 어른은 별로 없다. ― 책《어린왕자》중에서

All grown-ups were once children.
But, only few of them remember it.

All grown-ups were once children.
But, only few of them remember it.

안정감 있고 조화로운 디자인의 문장을 써보세요.

All grown-ups were once children.
But, only few of them remember it.

..

희망은 우리가 받은 가장 위대한 선물이에요.

— 영화 〈미녀와 야수〉 중에서

Hope is the greatest
of the gifts we'll receive.

Hope is the greatest
of the gifts we'll receive

열심히 연습한 단어의 크기를 조절하면서
강조하는 부분을 넣어주면 문장에 더 리듬감이 생기겠죠?

Hope is the greatest
of the gifts we'll receive

다른 사람과 비교하는 것은 자신의 행복을 망치는 것이다.

— 영화 〈꾸뻬씨의 행복여행〉 중에서

Making comparisons
can spoil your happiness

Making comparisons
can spoil your happiness

g부분을 조금 앞쪽으로 더 빼서 아랫부분의 선을 강조해서 써봤어요.

DAY
13

Never leave that 'til tomorrow which you can do today

오늘 할 수 있는 일을 내일로 미루지 말라. ― 하버드 도서관

Never leave that 'til tomorrow which you can do today

Never leave that 'til tomorrow which you can do today

개성 있는 글씨체를 위해서는 기초가 중요합니다.

Never leave that
'til tomorrow which
you can do today

강한 힘에는 언제나 강한 책임감이 따릅니다.

— 영화 〈스파이더맨〉 중에서

*Great power
always comes with
great responsibility*

*Great power
always comes with
great responsibility*

부드럽고 예쁜 선으로 연결되는 모던 캘리그라피를 위해서
꾸준히 선 연습을 해주세요.

Great power
always comes with
great responsibility

Give me liberty or give me death

자유가 아니면 죽음을 달라. — 패트릭 헨리

Give me liberty, or give me death

Give me liberty, or give me death

브러쉬 펜을 이용해서 그림을 그려주고 위에 컬러로 채워줬어요.
글씨와 함께 그림도 그려보세요.

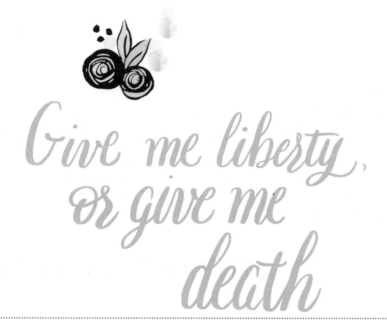

The world is a beautiful book
but of little use to him who cannot read it

세상은 한 권의 아름다운 책이다.
그러나 그 책을 읽을 수 없는 사람에게는 별 소용이 없다. — 카를로 골도니

The world is a beautiful book
but of little use to him
who cannot read it

The world is a beautiful book
but of little use to him
who cannot read it

u, v, w는 모양이 비슷해서 단어로 연결될 때 가독성이 떨어지지 않게 써주세요.

The world is a beautiful book
but of little use to him
who cannot read it

지나간 슬픔에 새 눈물을 낭비하지 말라. — 에우리피데스

Waste not
fresh tears over
old griefs

Waste not
fresh tears over
old griefs

모던 캘리그라피와 함께 간단한 일러스트로 문장의 느낌을 살려봤어요.

Waste not
fresh tears over
old griefs

무엇을 하든 훌륭한 사람이 되어라 — 에이브러햄 링컨

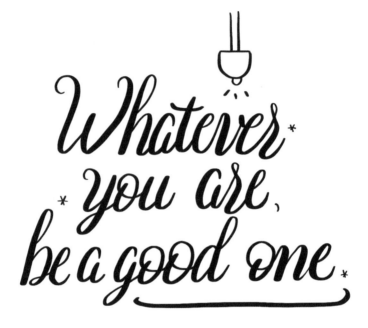

Whatever
you are,
be a good one

브러쉬 펜을 이용해서 쓰는 모던 캘리그라피, 선의 강약 잊지 않으셨죠?

All people want is someone to listen

모든 사람들이 원하는 것은 이야기를 들어줄 누군가이다.

— 휴 엘리어트

All people want is
someone to
listen

All people want is
someone to
listen

오른쪽을 정렬해서 썼어요. 글씨를 쓰기 전에 왼쪽, 가운데, 오른쪽 중 어디로 정렬할 것인지 미리 생각하고 써보세요.

All people want is
someone to
listen

We don't need to be pretty Because I am just me

예뻐질 필요 없어, 난 그냥 나라고! — 영화 〈아이 필 프리티〉 중에서

We don't need to be pretty,

Because I am just me

We don't need to be pretty,

Because I am just me

152

필압 조절이 중요하지만 펜촉을 너무 세게 누르면 앞부분이 망가질 수 있으니 조심해주세요.

We don't need
to be pretty,
Because I am just me

A gift in season is a double favor to the needy

필요할 때 주는 것은 필요한 자에게 두 배의 은혜가 된다.

A gift in season
is a double
favor to the needy

A gift in season
is a double
favor to the needy

열심히 연습했다면 서체에 익숙해지면서 자신감이 생길 거예요.

A gift in season
is a double
favor to the needy

Better the last smile than the first laughter

처음의 큰 웃음보다 마지막의 미소가 더 좋다.

Better the last
smile than
the first laughter.

Better the last
smile than
the first laughter

웃는 그림은 따라 그리기 쉬워요.
문장의 의미와 어울리는 이미지를 넣어보세요.

Better the last
smile than
the first laughter.

무언가 간절히 원하면 이루어진단다. — 영화 〈라따뚜이〉 중에서

Something comes true
if you really want it.

Something comes true
if you really want it.

매일 꾸준히 쓰는 당신, 이탤릭체도 곧 이루어질 거예요.

Something comes true
if you really want it.

You got a dream you got a protect it

네게 꿈이 있다면 그걸 지켜. — 영화 〈행복을 찾아서〉 중에서

You got a
dream you got a
protect it.

You got a
dream you got a
protect it.

매일 캘리그라피로 꿈꾸는 당신, 오늘 하루도 수고했어요.

You got a
dream you got a
protect it

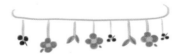

You are and always have been my dream

당신은 지금 그리고 언제나 그래왔듯, 내 꿈속에 있습니다.

— 영화 〈노트북〉 중에서

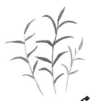

you are, and always have been, my dream

you are, and always have been, my dream

162

영화 노트북은 저의 인생 영화입니다.
좋아하는 영화의 문장을 써보는 것도 좋아요.

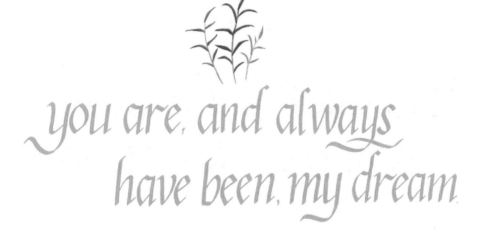

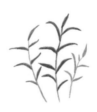

교육은 노년기를 위한 가장 훌륭한 대책이다. — 아리스토텔레스

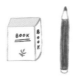

Education is the best provision for old age.

Education is the best provision for old age.

나이와 상관없이 배움은 끝이 없는 것 같아요.
캘리그라피는 노년기에도 즐길 수 있는 굉장히 좋은 취미생활이에요.
캘리그라피를 배우시는 모든 분들을 응원합니다.

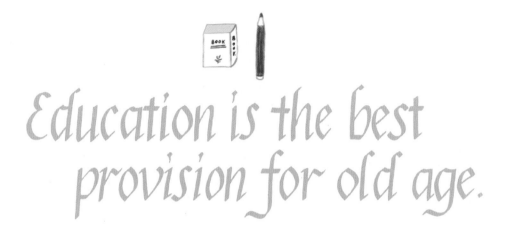

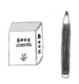

우물이 마르기까지는 물의 가치를 모른다. — 토마스 풀러

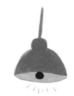

We never know the worth of water till the well is dry.

마르지 않는 샘 같은 우리가 되기를 희망합니다.
물의 가치를 아는 사람이 될 수 있으면 좋겠어요.

We never know the
worth of water till
the well is dry.

잘못은 그것을 통하여 우리가 발전할 수 있는 훈련이다.

— 윌리엄 엘러리 채닝

Error is the discipline through which we advance.

매일 의식 없이 글씨를 쓰고 있지는 않았나요?
지금까지 연습했던 나의 글씨가 얼마나 나아졌는지 체크해보세요.

Error is the discipline
through which we advance.

All things are difficult before they are easy

세상에 모든 것들은 어려운 단계를 넘어서면 쉬워지게 됩니다.

— 토마스 풀러

All things are difficult before they are easy.

어려웠던 알파벳은 따로 연습하고 오늘의 문장을 써보세요.
자신감이 생길 거예요.

All things are
difficult before
they are easy.

DAY 21 Life is a tragedy when seen in close-up but a comedy in long-shot

인생은 가까이서 보면 비극이지만 멀리서 보면 희극이다.

— 찰리 채플린

Life is a tragedy when seen in close-up,

but a comdey in long-shot

이탤릭 연습 문장이 길어졌어요. 긴 문장이 부담스럽다면 단어 별로 연습하고 나중에 문장으로 연결해서 써보세요.

Life is a tragedy when
seen in close up
but a comdey in long shot

It's actually your duty to live it as fully as possible

최선을 다해 너의 가능성을 펼쳐내는 건 우리 삶의 의무라구!

— 영화 〈미 비포 유〉 중에서

it's actually your
duty to live it as fully
as possible.

어느 순간 이탤릭체의 각도가 없어지지는 않았나요?
영문 캘리그라피에서 각도는 굉장히 중요합니다. 꼭 체크해보세요!

it's actually your
duty to live it as fully
as possible.

Isn't everything we're doing in life a way to be loved
a little more or something

......................................

모든 행동은 결국 더 사랑받기 위한 것이 아닐까?

— 영화 〈비포 선라이즈〉 중에서

isn't everything we're doing in life a way to be loved a little more or something?

오늘의 이탤릭체는 네 줄이에요. 왼쪽 정렬해서 썼습니다.
긴 문장이니 연습장에 여러 번 연습해주세요.

isn't everything we're
doing in life a way to
be loved a little more
or something?

사랑은 눈이 아닌 마음으로 보는 거야. — 희곡 〈한여름 밤의 꿈〉 중에서

Love looks not
with the eyes
but with the mind

Love 단어가 많이 나와요. 좀 더 리듬감을 줘서 쓰는 것도 좋아요.
아직 익숙하지 않은 분들은 여러 번 반복해서 써보세요.

Love looks not
with the eyes
but with the mind

There is no hurry we shall get there some day

우리가 서두르지 않더라도 언젠가 그 곳에 도착할거야.

— 책《곰돌이 푸》중에서

There is no hurry
we shall get
there some day.

행간의 여백을 확인하면서 써보세요.

There is no hurry
we shall get
there some day.

Everything comes to him who hustles while he waits

모든 것은 기다리는 동안 열심히 노력한 사람에게 찾아온다.

— 토마스 에디슨

가운데 정렬을 해서 세 줄로 나눠서 썼어요.
문장이 길어지면 행간의 정렬도 신경 써주어야 해요.

Everything comes to him
who hustles while
he waits

To me you are prefect and
and my wasted that hurt will love you

당신은 내게 완벽한 사람이고,
내 마음이 좀 아프더라도 너를 사랑할 거야. — 영화 〈러브 액츄얼리〉 중에서

To me, you are perfect
and my wasted
that hurt will love you.

서체 하나를 익히는 데는 많은 연습과 노력이 들어갑니다.
완벽한 서체를 위해서 오늘도 연습 열심히 해봐요!

To me, you are perfect
and my wasted
that hurt will love you.

DAY
25
If not for today if for you
I would never have known love at all

만약 오늘이 아니고, 당신이 아니라면 나는 전혀
사랑을 알 수 없었을 거예요. —영화 〈이프 온리〉 중에서

오늘의 문장에서는 소문자 f가 많이 보이네요.
세로로 긋는 선을 한번 연습하고 써보세요.

If not for today,
if for you.
I would never have
known love at all.

A goal without a plan is just a wish

계획 없는 목표란 그저 소망에 불과하다. — 앙투안 드 생텍쥐페리

A goal without a plan is just wish

모던 캘리그라피가 어색해 펜을 너무 힘주어 잡고 있지 않은지 확인해보세요.

A goal
without
a plan is
just wish

If it happened it happened
Why should it have to mean anything

·······································

이미 일어난 일에 무슨 의미가 필요해요? — 영화 〈라이프 오브 파이〉 중에서

If it happened,
it happened
Why should it have
to mean anything

글씨는 천천히 정성스럽게 써주세요.
손으로 쓰는 글씨에는 항상 마음이 보입니다.

If it happened,
it happened
Why should it have
to mean anything

Love your neighbor as yourself

네 이웃을 네 몸처럼 사랑하여라.

Love your neighbor as yourself.

손목의 리듬을 이용해서 부드럽게 써보세요.

Löve
your
neighbor
as
yourself.

자연은 인간을 결코 속이지 않는다.
우리를 속이는 것은 항상 우리 자신이다. — 장 자크 루소

Nature never deceives us
it is always we who
deceive ourselves.

긴 문장은 여러 번 연습하는 것이 좋습니다.
가이드를 다운로드 받아 계속해서 연습해보세요.

Nature never deceives us
it is always we who
deceive ourselves

There are a lot of things to be happy about

정말이지 우리가 행복해야할 이유가 너무 많다구.

— 영화 〈인사이드 아웃〉 중에서

There are a lot of
things to be
happy about

마지막의 y를 길고 부드럽게 확장해서 플로리싱을 만들어줬어요.

Courage is very important
Like a muscle it is strengthened by use

용기는 대단히 중요하다. 근육과 같이 사용함으로써 강해진다.

─ 루스 고든

Corage is vere important.
Like a muscle,
it is strengthened by use

용기만큼 중요한 것은 어떤 것이 있을까요?
단어만 바꿔서 한 번 더 연습해보세요.

Corage is vese important.
Like a muscle,
it is strengthened by use

The flower that blooms in adversity is
the most rare and beautiful of all

역경 속에서 피어나는 꽃이 가장 흔치 않고 아름다운 꽃이니라.

— 영화 〈뮬란〉 중에서

The flower that
blooms in adversity
is the most rare
and beautiful of all

브러쉬 펜을 이용해서 꽃 그림도 따라 그려보세요.
영문 캘리그라피를 쓰는 것만큼 재미있어요.

The flower that
blooms in adversity
is the most rare
and beautiful of all

사람들은 다른 사람들의 열정에 끌리게 되어있어.

자신이 잊은 걸 상기시켜 주니까. — 영화 〈라라랜드〉 중에서

People love what other people are passionate about.

영화 〈라라랜드〉를 떠올리며 써봤어요.
좋아하는 영화의 명대사를 준비해서 연습해보세요.

People love
what other
people are
passionate
about.

Life is like riding a bicycle
To keep your balance you must keep moving

인생은 자전거를 타는 것과 같다. 균형을 잡으려면 계속 움직여야 한다.

— 알버트 아인슈타인

*Life is like
riding a bicycle.
To keep your balance
you must keep moving*

긴 문장을 쓰기 위해서는 긴 호흡을 연습해야 합니다.
단어 하나하나에 집중하면서 영문 캘리그라피를 마무리해보세요.

Life is like
riding a bicycle.
To keep your balance
you must keep moving

Everything in your world is created by what you think

세상 모든 일은 여러분이 생각하는 것에 따라 일어납니다.

— 오프라 윈프리

Everything in your world is created by what you think

글자의 기울기와 간격을 생각하면서 써주세요.

Everything
in your world
is created by
what you think

Man's feelings are always purest and
most glowing in the hour of meeting and of farewell

인간의 감정은 누군가를 만날 때와
헤어질 때 가장 순수하며 가장 빛난다. — 장 폴 리히터

Man's feelings are always purest and most glowing in the hour of meeting and of farewell

한 달 동안 영문 캘리그라피를 쓰면서 책을 마무리한 것을 축하합니다.
일상에서 끊임없이 연습해서 다양한 곳에 활용하기를 응원할게요.

Man's feelings are
always purest
and most glowing
in the hour
of meeting and
of farewell

it's okay

Thank
you

Thank
you

Superstar

Congratulation

Congratulation

Congratulation

Christmas

Christmas

Happy
new
year

Happy
new
year

Halloween

Halloween

Halloween

Have a nice day

Coffee

merry christmas

이탤릭체 가이드

모던 캘리그라피 가이드

펜으로 시작하는
영문 캘리그라피

펴낸날 초판 1쇄 2019년 1월 29일
 5쇄 2022년 11월 4일

지은이 임예진

펴낸이 강진수
편 집 김은숙, 김어연
디자인 임수현

인 쇄 (주)사피엔스컬처

펴낸곳 (주)북스고 **출판등록** 제2017-000136호 2017년 11월 23일
주 소 서울시 중구 서소문로 116 유원빌딩 1511호
전 화 (02) 6403-0042 **팩 스** (02) 6499-1053

© 임예진, 2019

• 이 책은 저작권법에 따라 보호를 받는 저작물이므로 무단 전재와 무단 복제를 금지하며,
 이 책 내용의 전부 또는 일부를 이용하려면 반드시 저작권자와 (주)북스고의 서면 동의를 받아야 합니다.
• 책값은 뒤표지에 있습니다. 잘못된 책은 바꾸어 드립니다.

ISBN 979-11-89612-13-9 13640

책 출간을 원하시는 분은 이메일 booksgo@naver.com로 간단한 개요와 취지, 연락처 등을 보내주세요.
Booksgo는 건강하고 행복한 삶을 위한 가치 있는 콘텐츠를 만듭니다.